幾何美學的
花藝設計入門

基礎教科書

序文

　　十二月去京都賞櫻，十一月看菊花，十月賞芒花，九月聞桂花，八月追金針花，七月看蓮花，六月看繡球花，五月浴桐花雪，四月看海芋，二月看杜鵑花，一月看梅花。這幾年，在台灣追花，賞花儼然成為全民運動。為什麼大家願意不辭辛勞，舟車勞頓地去看美麗的花海呢？因為單純的賞花，甚至整片的茂密森林就可以帶給人身心靈的全面淨化，達到放鬆情緒的作用。科學研究顯示，大自然活動有助於人的幸福感提升，與社會連結。

　　但是忙碌的人們無法常常花費大量的時間往外跑和大自然親近，於是就衍生了把大自然帶入室內的想法。日本庭園大自然小宇宙的真理，中式庭園寓天地於一方的哲學，歐式庭園的講究平衡與比例，對稱及儀式感，都是具體而微的極致表現。

　　然而庭園終究是個耗費巨資，佔地廣大的工程，於是智慧之人又將其巧妙地化成了盆栽、插花，以至花束，真可謂一花一世界，一葉一如來。而說到花道的極致發揮，則莫過於日本的花道。

　　曼玲老師這本書將極其繁複的插花藝術化繁為簡，以脈絡清晰而又詳細的步驟，一步一步地帶著愛花人士，從圓形，直線，曲線，多邊形，對稱與不對稱入手，漸入古典理論到現代文化的傳承與介紹，將花藝的歷史造型、構成技巧博古匯今，融會貫通東西方美學，將最深奧的插花真理，用最簡單的方式完美呈現，引領讀者由簡入繁地進入美麗的花藝世界。

　　期待大家藉由這本書練就一手專業而又賞心悅目的插花藝術，達到處處是花，人人是道，身心靈完美平和的新境界。

<div align="right">劉興亞</div>

簡歷

　　劉興亞醫師畢業於國防醫學院醫學系，現任三軍總醫院內分泌及新陳代謝科主治醫師，台灣碧盈美學集團執行長，暨台灣亞洲花藝文化會榮譽顧問。劉醫師學貫中西醫學，擁有台灣西醫及中醫師執照，中國中醫師執照，南京中醫藥大學中醫學博士學位。專長針灸、中西醫整合調理，問題皮膚及抗老美白。著有處方式保養一書。

前言

　　幾何學是研究大小形狀，以及圖形的空間形式所產生的關係，形狀包含具體或抽象的幾何圖形，空間形式則有對稱、旋轉波動等表現。幾何學發源自古埃及的丈量工作，至古希臘時期達到巔峰，一路發展至今如古典理想黃金比例，在建築、繪畫、雕塑、花藝等美學藝術領域佔有一席之地不可或缺。幾何學之父歐幾里德 (Euclid) 曾說，幾何學無國王之路，如同在花藝這條道路上更是如此，技藝需要經過不斷地淬鍊，由理解理論進而內化，腦海熟知的概念，當花材在手上揮舞著被觀察時，雀躍的心已成為插花的起點。

　　十九世紀盛名的哲學家黑格爾認為，藝術是絕對理念下，本身感性的呈現，是形式與內容的表現，而審美的感官則需要文化修養，從而才能瞭解美發現美。美學必須適應生活，在精神得以被恢復的狀態下，美學具有其存在的價值與意義。植物所蘊含的無窮無限生命力，遠遠超乎我們想像，日本花人池坊專好以花代替刀刃，憾動一代梟雄豐臣秀吉，人們在戰爭創傷後，為撫平心靈而發展出來的畢德邁爾風格，無論東方亦或是西方的花藝，最終價值即為植物在花人透過手技，呈現並傳達作品主題性，引起觀賞者的共鳴，既讓切花得以展現更姣好的面貌，也讓插花者在插作的過程中，探索著植物給予人類的力量，一點一滴的注入美的元素，提升精神健康與心靈層次以恢復注意力。

　　Taylor (2005) 的觀察發現，人們經常利用休息時間進行不健康的行為，如吸煙或喝大量的咖啡，因而提出在日常工作中加入「Booster breaks」的概念，意指在工作間歇實施短暫休息，可以達到直接近端效應為改善健康減輕壓力，遠端效應為增加工作滿意度和生產力。精神健康基金會在調查國人精神健康的四個層面中，以個人價值層面的能力發揮與成就表現自評最低。而能力發揮與成就表現不足的問題，美國密西根大學心理學家 Kaplan and Kaplan 夫婦的研究說明，解決問題的能力是人類頭腦的最高成就，重要的關鍵要素在於注意力，但由於注意力並非源源不絕從不間斷，且需要付出大量的努力來忽略分心以保持專注，因此人們在注意力疲乏後，能否進行恢復就成為人類生活上的重大課題。

　　腦科學家茂木健一郎的研究指出，插花使用手指功能、插作過程需要做出判斷及最後作品能讓人感覺到美，基於這三點理由，插花對人類的腦部是有助益的效果。更多的研究報告證實，接觸自然植物可降低都市文明帶來的負面作用，有鑑於此，致力於花藝教學及推廣也就應運而生，希冀藉由此基礎入門教學，讓更多的喜愛植物及花藝愛好者，走進培養美學意識之門，邁向花藝設計之路。

張曼玲

目次
Content

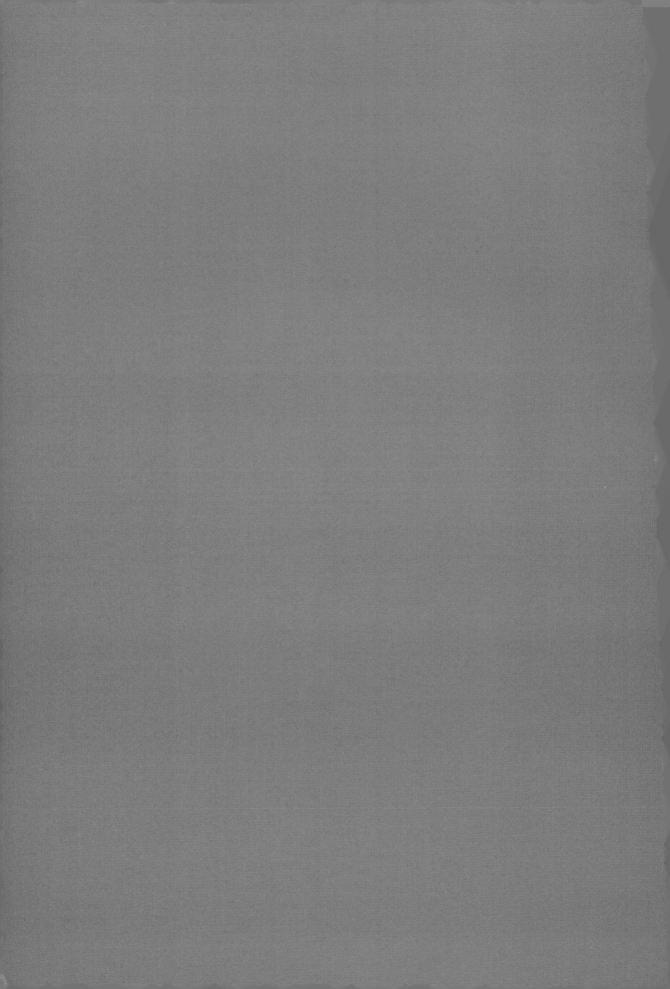

主題一 **圓形**

　　古代埃及人認為圓形是神賜給人們的神聖圖形，古希臘人喜歡在喜慶的場合用鮮花裝飾做成花環，迎接勝戰返家的武士或作為情侶間互訴情意的禮物。從公元初期到中世紀，由於西方各國的封建社會體制，封建神學統治了人民的思想，花藝也間接受制宗教影響，人們經常使用一束的盛開花朵獻給神，這就是圓形花的原型。

　　在人類文明發展中，取代步行的工具為車輪。古代的木輪架構為三十輻共一轂，圓形木頭外框的中心點有一小圓形軸心，大小二個圓由三十根木頭放射狀連接形成一個車輪，車輪因有圓形軸心才得以運轉。另外就其文化意義上來說，圓形似乎成為人們的偏好，每逢喜事張燈結彩，彩球燈籠都為立體

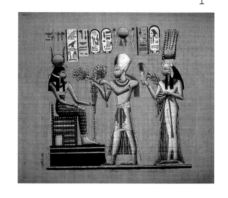

1

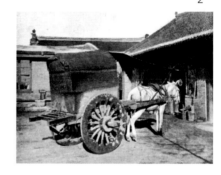

2

1 古人習慣將花敬神以祈求神明保佑
2 古代交通工具馬車的木製車輪

圓形，宴客使用的桌子也爲圓形桌，就連裝盛食物的器皿也以圓盤居多，圓形造型在人類的視覺感受上是較爲圓滿融合的。圓形圖案也存在於大自然中，如魚身上的斑紋、螢火蟲發出的點在黑夜中勾勒出一幅令人驚嘆的景色。

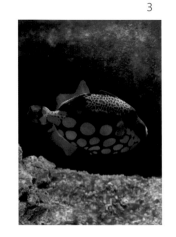

3

世界名畫蒙娜麗莎 (Mona Lisa) 的作者李奧納多達文西 (Leonardo di ser Piero da Vinci)，是文藝復興時期人文主義的代表性人物，他所繪製的生命之花 (Flower of Life) 被後世研究者認爲蘊藏著創世奧秘，這個圖案在愛爾蘭、土耳其、以色列、埃及、中國、希臘、德國、印度、冰島、英格蘭、西藏、日本、瑞典等皆相繼出現。無論何種版本的聖經都有提到，創世的第四天是完成創世的一半，世界的創造在六天內完成。循著生命之花的圖形運動脈絡，從第一次運動開始，在第四次運動形成的結果剛好是圓的一半，如同細胞分裂至第六次運動，最後一個圓結合後，形成一個完整有六個花瓣的花之圖形，

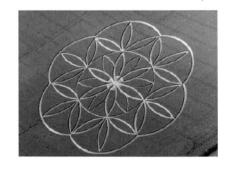

4

這個圖案便是生命之花。對古埃及神秘學派來說，生命之花是一個幾何符號，是將一個圓形分解成許多全等的尖橢圓光輪，重複同樣的過程向外旋轉直到無限。生命之花體現出達文西對美感和幾何學的獨到見解，也更加說明其想像力與創造力的天賦，生命之樹、麥達昶、大衛星等神聖幾何圖形都可以在生命之花裡頭找到，除了延續自古希臘畢達哥拉斯時期建立起的數學傳承，也成為對後世最有影響力的藝術家。

　　以下將從圓形出發，經拆解後可變化出的基本花型開始介紹，首先說明圓形的定義為由一點圓心向四方放射出等長距離，集合這些點連成的圖形謂之圓。連結圓上任意二個點的直線稱為圓心的弦，弦經由直線通過圓心為直徑，連接直線二端的曲線部分稱為圓弧，一個圓可由直徑分成二個半圓，這就是半球型的架

5

6

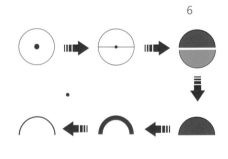

3 花斑擬鱗魨，因其皮膚紋路天生具有圓形圖
　案又稱圓斑擬鱗魨
4 生命之花
5 生命之樹
6 圓形解構

7

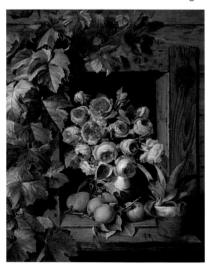

8

構由來。而一條弦可將一個圓形切成二個圓弧，圓弧的二端在水平線上時即是弓形花型。另外當圓上被半徑與另一半徑所截之一段弧而圍成的圖形，因形狀如同一把扇子，我們稱為扇形，基本型的扇形為由直徑所截之弧線構成的扇形花型。除了上述介紹的置花之外，圓形還應用在捧花、胸花等其他花藝作品。

在花藝文化史上，最被廣泛應用而首先入門教學的為畢德麥爾（德語：Biedermeier）花型。Bieder 是形容詞，意思為高貴可敬加上一點無趣，接上普遍常見的姓氏 Meier，塑造成好公民形象的畢德麥爾。

畢德麥爾這個名詞最早出現在雪弗爾先生(Scheffel von. V) 一八五四年所寫的詩篇，虛構出一個見識淺薄、個性古板的鞋匠畢德麥

7 夜間拍攝螢火蟲
8 庫斯 有玫瑰與杏子的靜物畫 油彩畫布 88×73 公分 列支敦士登王室收藏 瓦都茲—維也納

爾（Biedermeier）代表日耳曼中產階級的人，用詼諧兼帶嘲諷的文筆寫作，刻畫日耳曼市井人物的形貌。這個名詞指的是中產階級藝術時期，在西元 1815～1848 年間，戰爭後的中產階級發展出他們希望的文化藝術，生活方式與需求逐漸取代傳統貴族品味，符合典型的資產階級追求簡潔、實用和方便的需要。

　　維也納的庭園宮殿存放的支敦士登王室的收藏，以畢德邁爾和新古典主義等十九世紀藝術為重點收藏。阿莫林和華德米勒是畢德麥爾時期代表性畫家，他們的作品以抒情浪漫的筆調，描繪出十九世紀奧地利的風土民情，也勾勒出當時的常民生活，此型態的庶民藝術趨於較為含蓄的表現，德奧的文化圈特別盛行這種含蓄內斂的表態，簡單的線條處理與外型輪廓鮮明，畢德麥爾風格的特色成為社會的新主

9

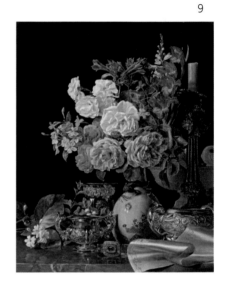

9 華德米勒 瓷瓶中的花與燭台及銀器 1839 油彩木板 47×38 公分 列支敦士登王室收藏 瓦都茲—維也納

流，這種風格反映出 19 世紀前半期風靡歐洲的古典主義與浪漫主義的衝突。

畢德麥爾風格並無特定的形式，是十九世紀德奧藝術發展過程中的一個脈絡，其特質在於表達精神層面的內容，因此在形式表現上並無固定的風格。

古典半球花型為最典型的畢德麥爾風格，如其名的造型是一個球體的一半，呈現封閉狀態，球型花型則為整個立體圓球。從幾何圖形的圓形概念發展，可變化至單面扇型、單面橢圓形、弓型、環等基本花型。

人類的眼睛只能注視非常小的範圍，這是因為眼睛的視網膜中間有一個正中凹，眼睛大部分的感應器都集中在這一區塊內，因此人類能看到的範圍是有限度的，譬如閱讀這樣的動作，稱之為知覺廣度 (Perceptual span)。也因此花藝家在設計一件作品時通常都會有一個焦點，但在花藝設計的基本古典花型是不特別強調焦點的，整體型態注重輪廓，為封閉式花型。

習題：*1-1*
花型：半球型

提要：

1. 半球型的外輪廓四面等長，將外圍以圓弧狀構成半圓，爲四面觀賞型作品。

2. 基本型採用同種類花材配置，應用型則可混搭花材變化。

3. 適合放置在圓形桌、餐桌裝飾，空間允許時也可製作成巨型半球變化。

4. 主花使用 13 朵依序構成四層（1、3、3、6 朵），圓心爲焦點花配置 1 朵，選取最大朵花材置入，整體半球作品會顯得較爲穩定。

5. 第二層 3 朵平均在圓的 1/3 處，第三層順其弧度斜插 3 朵，同一層的花朵盡量相同大小爲佳。

6. 第四層 6 朵於花器口平插，平均分配在圓的 1/6 處。

7. 插作順序爲中心點圓心 1 朵，接著先插入

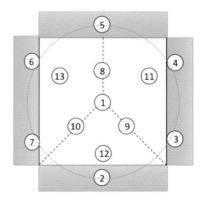

（插口位置）

第四層 6 朵，此時弧線已可連接完成，中間二層可順其弧度置入。第二層與第三層的花材須交錯，以第二層的花與花之間空間插入第三層的花。

8. 13 支花朵建構出半球型架構，此時若半球看起來不圓，則必須先調整後再進行下一步驟。

9. 半球架構好之後，先以葉材填補空間，讓整個半球呈現封閉狀態但不可擁擠，最後在主花之間平均插上妝點的小花朵 1 ～ 2 種，不宜過多以免模糊主花面貌，以呈現律動感為宜。

（平面圖）　　（俯視圖）

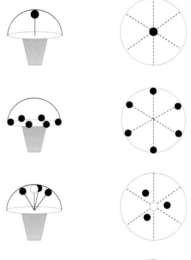

海綿配置：1/3 塊直立

花器：冠軍杯、高低花器皆可

花型：		日期：

花材	1.	重 點 筆 記			
	2.	造型法	配列法	焦點	配置
		自然性	對稱	一焦點	放射狀
	3.			複數焦點	交叉
				一生長點	平行
	4.	裝飾性	非對稱	複數生長點	纏捲
				無焦點	無定形
	5.				
	6.				
	7.				
	8.				
	9.				
	10.				
圖示					

習題：*1-2*
花型：扇型

提要：

1. 如扇子之樣貌，從一焦點插成放射狀，呈 180 度展開。

2. 可使用線形或塊狀花材來架構，屬平面複合構成。

3. 此型較為平面化，因此插作時應注重花材的配置與變化，善用植物素材本身的律動感，使作品呈現鬆弛柔美的扇型。

4. 插作時需注意底部線條，否則容易變成橢圓形。

5. 花材分佈量要均衡，整體作品勿往前傾。

6. 外輪廓的半弧形可剪取等長主花材架構，插作時需觀察花朵面向。

7. 主花材①與②及①與③之間的空間，在基本型中花材配置的種類與量需均等，變化

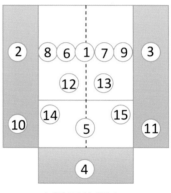

（插口位置）

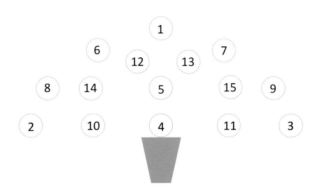

型則可使用不同種類花材配置，左右的比重仍須均等。

8. 扇形的弧線架構完成後，在主花與主花之間再加入次主花豐滿其型，扇形的外輪廓呈對稱狀。

9. 花型富豪華感，適合慶祝場合或大空間。

10. 變化型時可同時插作二座扇型，前後構成或者重疊形成雙插扇。

11. 若花材配置爲塊狀花時，可增添律動感較高的花材，在扇形的內部跳躍，或加入異材質避免花型太過呆板。

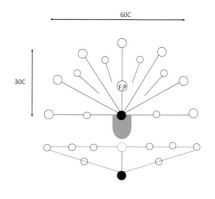

海綿配置： 1/3 塊，需高出花器口

花器： 基礎使用低矮花器，變化則可使用高花器

作業

花型：		日期：

花材		重點筆記			
	1.	造型法	配列法	焦點	配置
	2.	自然性	對稱	一焦點	放射狀
	3.			複數焦點	交叉
	4.			一生長點	平行
	5.	裝飾性	非對稱	複數生長點	纏捲
	6.			無焦點	無定形
	7.				
	8.				
	9.				
	10.				

圖示

習題： *1-3*
花型：球型

提要：

1. 球型是立體構成，如同球一樣的型態。

2. 使用素材當高度撐起，作品高高立於頂端。

3. 決定花型大小後，如畫弧一樣長度相同構成圓型。

4. 基礎型使用同一種花材，中間配置小花點綴，飾以葉材填補空間。

5. 使用多種顏色或花材做設計時，可集中同種花材配置會較有變化性。

6. 將海綿磨成圓球狀，海綿球體大小也會影響作品大小。

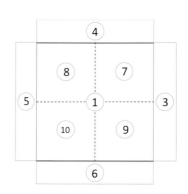

（插口位置）

（立體側面圖）

7. 六支主軸位於球體的上下、左右及前後，
　皆為直線對應點配置，其餘空間仍需平
　均分配主花材，此型為對稱花型。

8. 球體完成後可加以變化，如加上異材質
　環繞妝點，或作為整體作品的部分。

9. 適合放置於會議、花展、喜慶等較小空
　間處。

海綿
↘

海綿配置：1/3 低於花器口
花器：低矮花器

花型：		日期：

花材	1.	重點筆記			
	2.	造型法	配列法	焦點	配置
	3.	自然性	對稱	一焦點	放射狀
				複數焦點	交叉
	4.			一生長點	平行
		裝飾性	非對稱	複數生長點	纏捲
	5.			無焦點	無定形
	6.				
	7.				
	8.				
	9.				
	10.				
圖示					

習題：1-4
花型：橢圓型

提要：

1. 此型是單面型態且對稱，屬於圓形的變化形，頂部稍尖類似蛋形，帶有古典味道又具華麗感。

2. 傳統插法爲單一顏色，現代插法則可變化配置不同花材。

3. 適合放置在花展、喜慶場合等大空間。

4. 若花器使用細腳高花器時，調整作品的寬：高＝5：8，型態會比較優雅，若使用低矮花器，含花器的作品高：寬爲9：7。

5. 插作順序從外圈橢圓開始，頂點花與底部先確認定點，中心爲焦點花，三支連成一中墨線，與水平線的比例在此時需確立完成。

6. 沿著頂點花與底部②二側的弧線，左右支數需相等建構，各插上四支主花材④～⑪圍成橢圓外輪廓。

7. 內圈以焦點花爲中心點，放射狀圍繞六支主花材⑫～⑰成內圈橢圓。，重心往中心點集中。

8. 填補葉材後可妝點小花，以配色協調爲主，不宜過多以免模糊主花輪廓。

9. 選用中主張度圓或面的花材表現，花量必須多，葉材不宜過多。

（插口位置）

海綿配置：1/3 塊，需高出花器口

花器：高腳花器

作業

花型 :		日期 :

花材	1.	重 點 筆 記			
	2.	造型法	配列法	焦點	配置
	3.	自然性	對稱	一焦點	放射狀
				複數焦點	交叉
	4.	裝飾性	非對稱	一生長點	平行
	5.			複數生長點	纏捲
	6.			無焦點	無定形
	7.				
	8.				
	9.				
	10.				
圖示					

主題二　**直線**

花藝設計的基本構成：
- Dekortiv デコラティーフ＝裝飾性的
- Vegetativ ヴェゲタティーフ＝植生的
- Formal-linear フォーマル.リニアール＝線
- Parallel パラレル＝並行

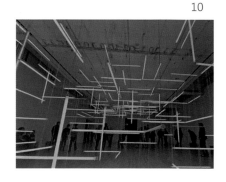

10

直線是幾何學的基本概念，也是最容
易理解的型。直線是一個點在平面
或空間沿著一定方向和其相反方向運動的軌
跡，是絕不彎曲的線。在歐幾里得幾何體系
中對直線的定義為，二點連成一直線，是唯
一線段。

　　直線的呈現可以是垂直，也可以是水平，
除此之外還可以傾斜。

10 行過空洞之地 Through hollow lands ,2012
Lilienthal Zamora 設計，採用 200 根懸掛在
空間中的日光燈管所構成之作品

直線在視覺上可以是二度空間的平面直線，也可以在三度空間當中形成，想像就是另外一個平面與原來的平面交錯，二個平面上各自存在的直線，當兩條直線相互垂直，即成為兩個相互垂直的平面。

直線在人類的環境中隨處可見，從最貼近生活的斑馬線的平行直線排列、天空落下的雨、一道光線等，大型物如飛航跑道、電線桿，到小面積如書本、筷子等，這些都是有形的直線表現。人們也可以在無形中定義直線，不需透過實體的物質，好比注視這件事，直接對某事物進行觀察，視線是呈直線狀的從眼睛出發，定點落在某事物上，眼睛與事物各自位於不動的二個點，由注視這個動作連接這二個點

成爲無形的直線。我們也可以結合有形與無形看到直線的出現，最著名的是古希臘哲學家芝諾 (Zeno of Elea) 提出的阿羅悖論 (The arrow paradox)，這理論假設一支飛箭在無風力或其他干擾因素狀態下射出，我們可以看到飛箭的運動過程形成一條直線，它是由飛箭瞬間位移的點連接所構成，而飛箭移動在這條直線上成爲結果。由生活中許多直線的實物或型態，給人帶來的感受及印象中，可以對直線解釋爲向上聳立、左右延伸、剛毅嚴肅、清晰明確、有力量的、精神性的直接表現。

數學家畢達哥拉斯對直線的定義爲聚集許多微小的點，點是構成一條直線的基本單位。挑望都市夜景時，總可以發現有一條聚集燈光的帶狀景色，那可能是公路的路燈匯集而成。

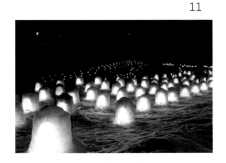

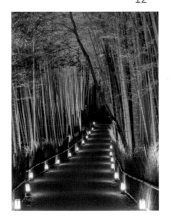

11 絕美夜景遺產 - 日本栃木縣湯西川溫泉雪洞祭
12 日本京都

13

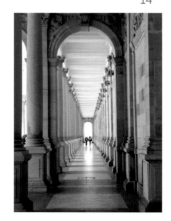

14

一段不彎曲的道路，沿著道路二旁或分向島種植的行道樹，一顆一顆的樹木排列成一條綠色直線景色，這些都是由點構成的直線實景，每一盞燈與每一棵樹都是一個點的位置，依序排列而形成線條呈現。

　　空間深度與層次感在花藝設計上是不可或缺的要素之一，假若將直線定位在往後延伸的狀態，排成直線上的這些點在視覺上還會是一樣大小嗎？人類的經驗法則與視覺印象會本能性的認知，近處成大遠處變小，視野中越靠近自己的物體體積就越大，離自身距離越遠，看到的物體也相對越小，這由中國古代文才蘇軾的一首詩即可道盡，橫看成嶺側成峰，遠近高低各不同。利用遠景與近景呈現深度和層次感，在花藝設計上是一種

13 台灣苗栗落羽松莊園
14 捷克布拉格的執手長廊，盼望牽手過長廊能
　　白頭偕老

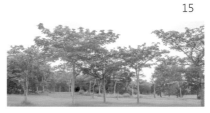

重要的手法。

遠近法的插作手法在花藝上具有以下特色：
 . 近景清晰而遠景模糊
 . 近景與遠景的銜接度表現
 . 在銜接之外產生目的
 . 亮度的配置
 . 製造幽深之景令人想一窺究竟
 . 強調近景而遠景成為配角
 . 最美的素材放在近景
 . 延伸感的製造
 . 淡化遠景來強調近景與中景

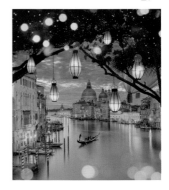

　　二次世界大戰後，在美國興起一股極簡
主義的藝術運動。極簡主義 (minimalism) 一

15 國立美術館
16 遠近景色不同之風景圖
17 義大利威尼斯的日落之景

詞的出現,是由藝評家芭芭拉羅絲(Barbara
Rose)於 1965 年在美國藝術雜誌上發表。
此風格的特色為簡化造型與色彩,透過線、
方、圓等基本幾何元素,用最簡單的幾何形
狀來構成視覺畫面,以純粹化的手法,與觀
賞者之間建立一種清晰並直接的關聯。作品
重點強調直線、幾何、對比等形式,儘可能
採用材料最原始的狀態,回歸材料的本質,
省略並簡化傳統的繁瑣裝飾,將線條及圖形
壓縮,使整體造型更為簡約,色彩更為飽滿,
這將使得作品視覺效果更佳純淨。

　　線條在藝術中是最基本的美學表現,藉
由不同的線條方式,呈現出來的感受也截然
不同,每一部分都能有其美學特徵,千變萬
化的手法,透過設計讓線條變化與組合,會

18

19

18 Frank Stella, 1936- Barnett Newman:
"Onement I, " 1948. MOMA, N.Y.

19　Frank Stella, Unitled (Rabat) from the
Moroccan Series, 1964.

讓整體更具豐富感與趣味，效果也更佳顯著。

　　花藝設計的直線型花型給人的直接感受較為嚴肅，適合環境較為莊嚴的空間。垂直型態的設計具有精神度展現，充滿活力且有伸展性，能賦予作品力量，而水平型態具有寧靜感，安逸穩定的視覺感受增加了平和的氛圍，散發出和平的印象。直線的精神充滿肅穆的氣氛，本質上涵蓋硬度、主張度、規律性及方向性，直線架構出垂直延伸的線、傾斜方向的線、橫向展開的線，若加以組合變化就能創造作品多樣性。

20

20 台灣舊山線

習題： *2-1*
花型：直立型

提要：

1. 直立型爲一種垂直線的表現，在花藝作品的呈現上會看起來像英文字母A。

2. 四根主軸交會垂直，作品爲180度展開。

3. 最高垂直的主軸爲頂點花，爲了不使整體作品向前傾倒，須將頂點花稍微往後傾斜至花器口。

4. 由於此種型態容易顯得單調無趣，因此在配材上必須力求新穎有趣。

5. 桌上花設計高度約在55～60公分左右，焦點以下花材配置密且緊湊，中上段填補空間需注意主花位置及輪廓，呈現對稱之等腰三角形。

6. 頂點花的垂直線與底部五根支軸交會呈90度，頂點花連接到焦點花至底部爲弧線。

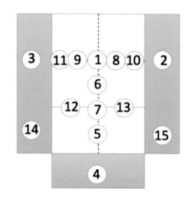

（插口位置）

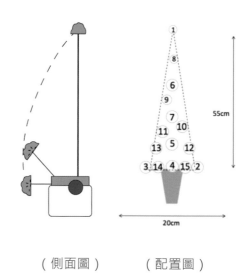

（側面圖）　　　（配置圖）

7. 作品的比例接近寬：高＝ 1：3 。

8. 植物素材的配置及份量要均衡，注意下段切勿因填補過度而形成球面。

9. 主架構花材適合塊狀花，選擇中主張度花材，搭配低主張度花材填補空間的小花為宜。

10. 插作前應先歸分主花大小配置位置，作品由上至下的主花，為避免頭重腳輕之感，應越往下越大朵配置，頂點花則選取半開花朵為宜。

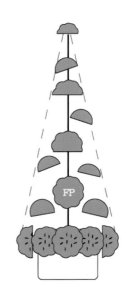

（正面圖）

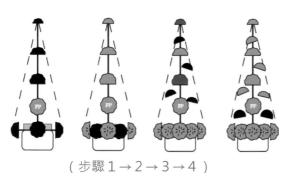

（步驟 1 → 2 → 3 → 4 ）

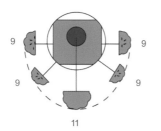

海綿配置：1/3 塊

花器：冠軍杯

作業

花型：		日期：

花材		重 點 筆 記

1.

2.

3.

4.

5.

6.

7.

8.

9.

10.

造型法	配列法	焦點	配置
自然性	對稱	一焦點	放射狀
		複數焦點	交叉
		一生長點	平行
裝飾性	非對稱	複數生長點	纏捲
		無焦點	無定形

圖示

習題：2-2
花型：L 型

提要：

1. L型花型顧名思義就如英文字母L的外觀形狀，將L字型翻轉 180 度即是逆L型，當L型與逆L型組合爲一體時，稱之爲雙L型。

2. 此花型爲垂直線與水平線之組合，屬非對稱形式。

3. 由於此型爲線的組合，因此建議尾端呈線狀較佳，除了採用線狀花材外，也可使用塊狀花材。

4. 基本型使用 15 支主花架構輪廓，以直插的方式插入海綿，整體花型才能突顯其特色。

5. 頂點花可用鐵絲固定，選擇半開花的花材，避免頂點花面積過大而顯得突兀，導致比例不協調。

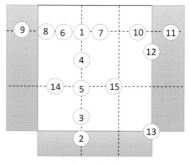

（插口位置）

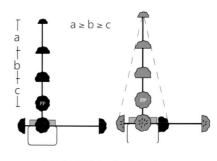

（平面圖 1-1 ／ 1-2）

主枝參考長度：

① =55cm　② =11cm　③ =14cm　④ =38cm　⑤ =23cm
⑥ =30cm　⑦ =19cm　⑧ =17cm　⑨ =11cm　⑩ =11cm
⑪ =23cm　⑫ =14cm　⑬ =11cm　⑭ =11cm　⑮ =11cm

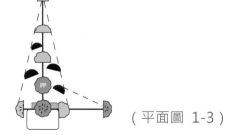

（平面圖 1-3）

6. 位於頂點花與焦點花之間的 ④ ⑤ 二枝並非等距相隔，應注意越上段的花，間隔的空間則越多，如圖 a≥b≥c。（平面圖 1-1）

7. 垂直線與水平線的交會點爲編號 ⑩，於頂點花與 ⑪ 連線的弧線內斜插，⑫ 則插在形成的三角形虛線內範圍，如（平面圖 1-4）圖所示。

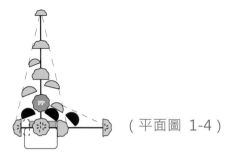

（平面圖 1-4）

8. 因底部空間較大，⑭ ⑮ 須側插方能露出花面。

9. 使用葉材塡補空間需注意尾端力量，勿使水平線過弱，而焦點花區塊卻過於擁擠。

10. 作品的高：寬＝ 8：5，注意後方海綿須塡補葉材完成作品。

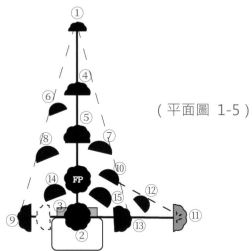

（平面圖 1-5）

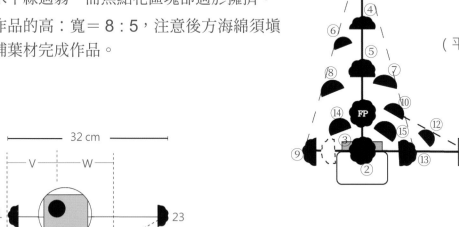

32 cm

（平面圖 2）

海綿配置：1/3 塊橫放
花器：冠軍杯或低矮花器

作業

花型 :		日期 :

花材		重點筆記			
	1.	造型法	配列法	焦點	配置
	2.	自然性	對稱	一焦點	放射狀
	3.			複數焦點	交叉
	4.			一生長點	平行
	5.	裝飾性	非對稱	複數生長點	纏捲
	6.			無焦點	無定形
	7.				
	8.				
	9.				
	10.				
圖示					

習題： *2-3*
花型：倒T型

提要：

1. 倒T型顧名思義爲英文字母T的反轉架構，又稱逆T字型。

2. 此型爲單面一個焦點且如鏡射般二邊對稱，具有平衡之美。

3. 左右支軸不宜短於主軸的二分之一，否則易成A字型。

4. 二側凹角不宜過高，否則易成三角形。

5. 主花宜用線性花材，若配置高主張度花材時，需間隔修短較不呆板。塡補小花可挑選跳耀感較爲豐富活潑之材，若補葉採用二種時也可不用小花。

6. 補葉技巧在於長短配置，左右支軸在其前後各補二支葉材增加線條份量。

7. 由於此型較爲嚴肅，花材的挑選須注意避免單調。

（插口位置）

（平面圖）

8. 頂點花 ① 的長度等於支軸 ② 加上支軸 ③的長度，① 與 ② 連線中間插短支 ⑦，① 與 ③ 連線中間插短支 ⑧。

9. 頂點花的主軸連線需垂直明確，若有塊狀花則需將距離拉大，避免比重分佈不均而影響協調性。

10. 此型較佔空間，適合客廳、玄關等較大空間展示。應用變化時可加上其他素材彎曲造型。

55C

11C 11C

55C

F.P =14C

〔註〕F.P＝Focal point
視覺中心點的花，為作品的焦點。

海綿配置：1/3 塊高於花器口

花器：冠軍杯等適當高度花器

作業

花型：		日期：

花材		重點筆記			
	1.	造型法	配列法	焦點	配置
	2.	自然性	對稱	一焦點	放射狀
	3.			複數焦點	交叉
	4.			一生長點	平行
	5.	裝飾性	非對稱	複數生長點	纏捲
	6.			無焦點	無定形
	7.				
	8.				
	9.				
	10.				

圖示

習題：*2-4*
花型：對角線

提要：

1. 在幾何學中的對角線，定義爲連接多邊形任意兩個不相鄰頂點的線段，或者連接多面體任意兩個不在同一面上的頂點的線段，型態從左上至右下或右上至左下，角度約爲 30~45 度。

2. 整體寬度不超過總長的 1/4。

3. 焦點集中且在 ① ② 連線上，座落在花器上方會較穩定。

4. 視花材長度先插入上方 ① 與下方 ②，其餘主花須落在連線的範圍內，構成一條傾斜帶狀。

5. 主花插立後，配上葉材使對角線更爲明確，可使用大面積葉材當成背景，再添加小面積葉材作爲空間填補。

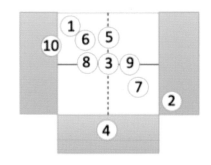

（插口位置）

6. 填補小花時需注意整條對角線需平均分佈，最後加上具律動感花材，可集中在中段焦點區塊。

7. 此型具堅硬、大膽之特色，花材避免使用過於柔軟之花材，配色上可採取對比性較高的花材搭配。

8. 適合較大空間佈置，可設計多條對角線前後擺設。

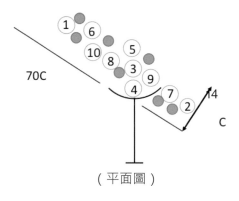

（平面圖）

海綿配置： 1/2 塊高出花器口
花器： 高花器

作業

花型：		日期：

花材

1.

2.

3.

4.

5.

6.

7.

8.

9.

10.

重 點 筆 記

造型法	配列法	焦點	配置
自然性	對稱	一焦點	放射狀
		複數焦點	交叉
裝飾性	非對稱	一生長點	平行
		複數生長點	纏捲
		無焦點	無定形

圖示

3

主題三 # 曲線

2013 年起日本團隊在秘魯納斯卡高原，使用高解析度攝影現地調查發現至少 143 種「納斯卡線」（Nazca Lines），其中包含人形、雙頭蛇、貓等各種造型的巨大地面圖形。這些圖案的年代可追溯到西元前 100 年至西元 300 年間，大小約為 5 公尺到 100 公尺不等，可辨識這些大型地畫描繪有人形、鳥、猴子、魚、貓以及雙頭蛇等巨大地面圖形。目前已知的納斯卡文明和帕爾帕文明（Palpa）共留下大約 300 個幾何圖形，以及其他 70 條具有動植物和擬人生物形狀組成的圖案。

一種新藝術風格（Art Nouveau）在 1890 年悄然崛起，從建築、雕塑、繪畫到平面設計等藝術都受到深遠影響。歷時約 20~30 年的新藝術運動，為了區別於傳統樣式，而以

21

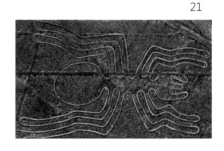

22

21 空中拍攝位於秘魯的納斯卡線地面圖
22 各式各樣的納斯卡線

23

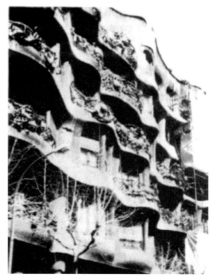

充滿律動感的曲線，加上自然概念如花朵、枝葉藤蔓及動物圖案等裝飾，在藝術的演化上灌注另一種風情。二十世紀頗富盛名的西班牙建築師安東尼高第 (Antoni Gaudi) 在巴賽隆納的米拉公寓（Casa Mila）便是新藝術風格最具代表性的作品，此建築物極度誇張且富戲劇性張力，高第說：「直線屬於人類，曲線屬於上帝」。高第的風格屏除硬派氣息，作品之中幾乎找不到直線，而是以各種不同樣貌的曲線，效法自然界有機物的手法完成他的一件件作品。

新藝術風格是一項全新的生活理念，在新藝術運動的影響下，藝術家用曲線及幾何形式的表現，讓各式各樣的動植物造型被放大或縮小，甚或是轉化成抽象圖案在其作品

24

23 高第的作品：米拉之家 1
24 高第的作品：米拉之家 2

上呈現。

　　關於古典與新古典之間在花藝上顯然區別很大，古典主義崇尚對稱、比例、均衡、秩序等原則，新古典由新思想和新技術組成，新的思維概念是大多數古典作品都只具有表面成分，而新古典則具有三度空間結構，是另一種嶄新的走向與概念，這樣的手法可以融合多種不同形式。 當插作方式集中在一個焦點上時被稱為傳統技術，新古典技術的插作手法存在多個焦點，例如交叉排列，平行排列和纏繞排列。新古典風格的線條簡化、整體形式典雅高貴，結構清晰並重視比例美，色系也偏向暖色系，華貴大方、雅而不驕且符合生活需求是新古典的精神，其形式感與個性化成為新古典主義的美學價值。

25
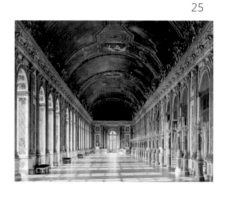

26
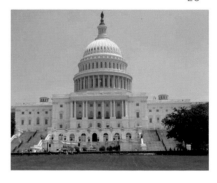

25　古典主義風格凡爾賽宮
26　新古典主義風格白宮

　　當歐洲正把洛可可與新古典主義視爲藝
術主流的同時，英國出現一位諷刺畫家大師
威廉荷加斯（William Hogarth），荷加斯所
著的「美的分析」一書，享有 18 世紀美學著
作中獨特的地位，堪稱當時代美學思想發展
的一個重要指標。

　　荷加斯認爲有必要將線條加以劃分歸
類，第一類是完全由直線組成如立方體、完
全由弧線組成的如球體，以及直線弧線共同
組成的如圓錐體。第二類是由直線、弧線及
有時直有時圓的線條組合，比如花瓶、柱體
等。第三類是波狀線條與直線弧線的組合，
這在花及其他裝飾物上都可以找到，荷加斯
認爲波狀線條比任何線條更能創造美的效
果，富有裝飾性及生動感，並稱波狀線爲美

27　荷加斯的線條分類

的線條。第四類爲蛇形線與上述所有線條的組合，最經典的例子爲人體，由於這樣的線條具有許多不同轉折表現，是一種最富吸引力的線條。

　　荷加斯舉出最美的線條是一種準確的波狀線，若沒有Ｓ型曲線增添變化，整體作品將顯得單調乏味。何謂準確的波狀線呢？荷加斯畫出七種Ｓ形曲線說明美的線條，如圖編號1、2、3的線條過直顯得呆板，編號5、6、7的線條中間突出厚度過多顯得不優雅，只有編號4的Ｓ形曲線恰到好處，呈現優美的形體。荷加斯甚至對生命體進行觀察，認爲蟾蜍、豬和熊由於沒有波狀線而導致形體的醜，因爲波狀線可以解釋蘊涵美的事物存在不同程度的美。

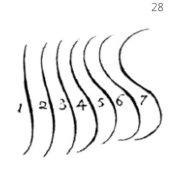

28

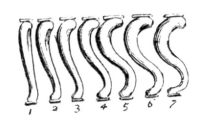

29

28　各種波狀線比較圖
29　荷加斯用於椅子腳的線條

德國心理學家阿道夫·蔡辛（Adolf Zeising）曾說「宇宙萬物不論花草樹木，還是飛禽走獸，凡是符合黃金比例的總是最美的形體。」阿道夫的黃金比例理論來自於生物，以植物莖葉的排序研究，發展到動物骨骼、血管神經分支以及化合物晶體的幾何形狀，最後應用在藝術創作。

西元 1202 年歐洲數學界發展出費式數列，這是由算盤書 (Liber Abaci) 作者費波那契提出兔子繁殖的算式，這個數列的前後項比，演算到最後結果被發現趨近於黃金比例。費波那契數列 (Fibonacci Sequence) 畫出來的螺旋曲線被譽為自然界中最完美的黃金比例，取費式數列的比例畫出的長方形，連結邊角畫弧成一個螺旋，如此經典的黃金

30

31
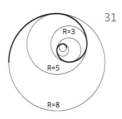

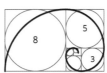

30 巴黎鐵塔
31 黃金比率 *1/2 , 2/3 , 3/5 , 5/8 , 8/13 , 13/21*

分割比例在很多名作中可以證實，比如名畫
「蒙娜麗莎」、「最後的晚餐」、「維納斯的誕生」
等， 費波那契數列在自然界也出現許多典型
的例子，如花瓣的數量、樹枝等，最經典的
植物為向日葵、鳳梨鱗片及大花鋸葉草，出
生的數量不謀而合的正是費式數列的數字。

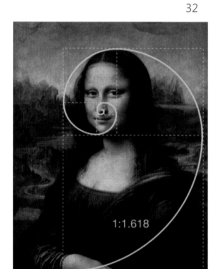

32

33

1:1.618

32　李奧納多·達文西（1502-1506）畫作《蒙娜麗莎》
33　達利（1955）畫作《最後晚餐的聖禮》

習題： *3-1*
花型：荷加斯 Hogarth C

提要：

1. 十八世紀英國著名畫家威廉荷加斯認爲眼睛所能看到的世界，全部都是由線條構成的，在線條中尤以曲線最美，柔美C線條和S線條便常出現在他的畫作裡。其作品經常諷刺和嘲笑當時的政治和風俗，於是這種風格被稱爲荷加斯風格，由C與S線條構成的花型架構也因此而得名。

2. 如同月亮般有優美的弧度，似上弦月或下弦月的外型，具溫和之曲線美，俗稱月眉型。

3. 爲一種曲線構成的型態，故花材應選取容易彎曲，但不可過於柔軟之材料。

4. 若當令季節無適當花材，也可使用葉材作爲架構，中段置花朵構成C形。

（插口位置）

（平面圖）

5. 頂點花 ① 位於 11:30 ～ 12:00 方向，剪取花器高的 1.5 倍架上鐵絲彎曲。

6. ② 的長度爲 ① 的一半，插在 3:00 ～ 4:00 方向。

7. ③ 略減高度插口在① 的下方，④ 爲焦點花。

8. ⑨、⑩ 剪短枝斜平插，架構深度約 20 公分。

9. ⑤、⑥ 兩支一前一後，低於③ 順著弧形依序插入。

10. 若使用二種葉材塡補，小片葉子補高處，大片葉形補在中低處。

11. 適合古典或摩登之室內空間、鏡框前等佈置。

（步驟 1→2→3→4 ）

海綿配置：1/2 塊高於花器口
花器：高花器或圓形低矮花器

花型：		日期：

花材	1.	重點筆記			
	2.	造型法	配列法	焦點	配置
	3.	自然性	對稱	一焦點	放射狀
				複數焦點	交叉
	4.	裝飾性	非對稱	一生長點	平行
	5.			複數生長點	纏捲
	6.			無焦點	無定形
	7.				
	8.				
	9.				
	10.				
圖示					

習題：*3-2*
花型：荷加斯 Hogarth S

提要：

1. 荷加斯風格中的 S 曲線型是最具流動感的型態，充滿律動感及優美的線條。

2. 需選擇花材質地較有柔軟性，硬度不宜太高且易於彎曲的材料為佳。

3. 整體為曲線構成，花器必須具一定高度，海綿高於花器放置。

4. 適合放置在客廳角落或較高峽之處、古典及摩登的空間。

5. 由其型像英文字母 S 而得名，是正向與反向弧形連接而成。因其斜度不同而有以下四種型態，如【圖一】。

6. 插作時由窄至寬，再由寬至窄的接續構成。

7. 頂點花 ① 可設定為花器的 1.5 倍高，加上鐵絲彎曲。

8. ②為 ① 的一半長，二者像似貫穿般的連接。

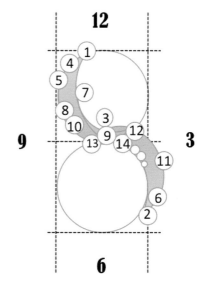

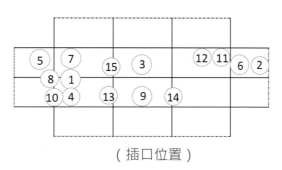

（插口位置）

9. 深度爲 20 公分左右，非爲單面觀賞，側
 面與後方也需同時具有整體性。

10. 若花朵的長度不夠時，可用葉材取代頂點
 花，做出應有的曲線爲標準。

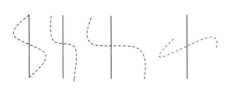

【圖一】

海綿配置：1/2 塊高於花器口

花器：高花器

花型：		日期：

花材

1.

2.

3.

4.

5.

6.

7.

8.

9.

10.

圖示

重 點 筆 記

造型法	配列法	焦點	配置
自然性	對稱	一焦點	放射狀
		複數焦點	交叉
		一生長點	平行
裝飾性	非對稱	複數生長點	纏捲
		無焦點	無定形

主題四　多邊形

有3個邊以上的封閉圖形稱爲多邊形。在幾何學中的凸多邊形是一種簡單多邊形，邊與邊是不存在能自我相交的情況，任意兩點之間連成的直線皆位於多邊形內部。三角形是不共線的三個點連成線段而成的圖形，矩形是四個角都是直角的四邊形稱爲矩形，若矩形的鄰邊等長就稱爲正方形，鄰邊不等長就稱爲長方形，菱形的內角非直角，四邊等長的四邊形稱爲菱形。

多邊形（Polygon）簡稱 Poly，低多邊形（Low Poly）最早被使用在計算機上的 3D 建模，利用三角形、四角形等許多微小幾何圖形結合成一個抽象的圖像，在色彩上採取一個幾何圖形只用單一顏色，不同位置的幾何圖形有深淺交疊，形狀的識別取決於顏色的深淺，相

34

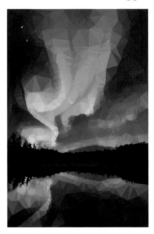

35

34　低多邊形基本組合
35　將風景圖用低多邊形建模

鄰的二個幾何圖形則避免同色組合，集合這些幾何圖形透過抽象方式來表達。當每一個三角形的面積越小，整體作品呈現出來的效果就越細緻。2011 年開始，這種數字藝術風格重新被復活，既復古又未來的視覺效果，更加考驗著設計師對色彩與結構的能力，既古典又創新的手法結合抽象化的表達，讓藝術美學隨著科技走上另一種新思維。

　　簡單因為單純而獲得人們的喜愛，簡單的美則必須加上多樣性才不至於淪為呆板無趣，簡單結合多樣性的要素，將能提高作品本體的豐富性與趣味，使人的視覺感受更加輕鬆愉悅。舉例來說，至今科學都無法解謎的建築物埃及金字塔，就是簡單結合多樣性的最佳產物。金字塔的基座為正多邊形，側面則

36

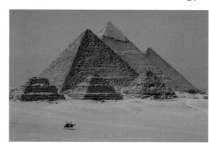

37

36　利用深淺度堆疊多邊形，達到抽象式復古風格
37　吉薩金字塔建造於公元前 2589-2504 年間

由多個三角形或多邊形相接，連接至頂部呈尖狀為其特殊造型，相較於一般的塔是由圓錐體構成，但為了不使這個形體過於呆板，建築師會利用多角形加以變化，使作品充滿創意別具匠心。

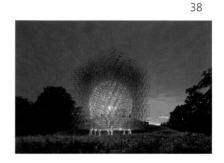

堪稱史上最綠的 2015 年世界博覽會，以「潤養大地，生命能源」（Feeding the planet, energy for life.）為主題展出，其中最為引人注目的是藝術家 Wolfgang Buttress 設計的蜂巢 (The Hive)，本體採用 17 萬根鋁管和鋼片搭建高達 14 米的蜂巢，是仿生正六邊形的蜂巢結構。蜂巢之所以穩固是因為三點大小相同的力達到三力平衡，正六邊形內角彼此間形成 120 度夾角，就力學角度來看，各方受力的大小均等，因此結構最為縝密。英國館蜂巢的設

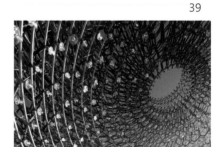

38 英國植物園展出的蜂巢
39 蜂巢的內部結構

計結合藝術、數學、生物、力學、音景與景觀，喚醒人們對地球能源的重視，進而解釋生態必須永續的問題，這座聳立在義大利米蘭的作品，隔年被重新組建在倫敦－世界上最大植物園之一的裘園 (Kew Gardens)。

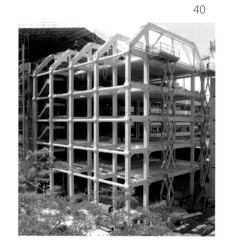

40

獲得 2013 年普利茲克獎的 Tamedia 大樓，座落在瑞士的蘇黎世佔地一萬多坪，整體結構不使用一顆螺絲鋼丁甚至膠等連結物，採取木製多邊形以榫卯結構的技術完成。在外國人看來這樣的架構簡直不可思議，蓋房子不就應該是使用鋼筋加上混泥土才能堅固抗震嗎？但日本建築師坂茂，用榫卯的方式讓世界見識到日本的「河合繼手」技術，成功的讓一塊一塊木頭化腐朽為傳奇，成為巧奪天工眾人讚嘆的作品。

40 無螺絲釘的榫卯結構— Tamedia 大樓

　　至 2020 年世界最高建築物體已由杜拜的
哈里發塔 (Burj Khalifa) 榮登寶座，成爲全球
最高的自力支撐架構，總高度 828 公尺樓層
達 162 樓適居，有別於史上摩天大廈的外觀設
計，哈里發塔以螺旋狀模式向上攀升，橫切面
爲 Y 字型造型，結構更趨於穩固。

　　世界最大望遠鏡阿雷西博（Arecibo）於
1974 年在南美洲波多黎各發送訊息至宇宙星
團，科學家將地球人類的相關資訊轉成密碼，
組成的圖案以電波形式發送電報給 10 萬多顆
恆星，訊息內容用圖形描述構成地球生命的
五大基本元素，期待在外星球上存有的智慧
生命能給予回覆。訊息由上至下依序爲：1~10
的二位數數字、化學元素序號、核苷酸的化
學式、ＤＮＡ的雙螺旋形狀、人體外型、太

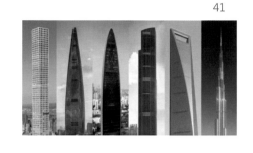
41

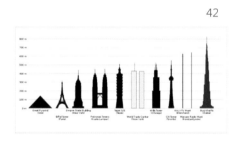
42

41　歷年世界最高建築物體
42　世界最高建築物體演變的歷史圖比較

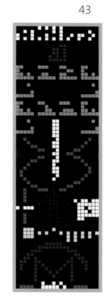

43

陽系組成、望遠鏡的口徑及波長。

　　這個例子說明溝通或傳遞訊息並非得憑藉著聲音或文字，圖像是最能表達目的性的基本操作，具有智慧能思考的生命體，透過圖形接收訊息，轉化為理解含義而得到雙方給予的溝通目的性，這著實屏除了對象的條件限制，即使在對象可能存在著非同種族、語言或文化背景。

　　幾何學之所以能成為一種美學，是因為存在著邏輯基準點。運用理論將相同的圖形以邏輯方式進行堆砌，透過不斷重複的模式，表現出在對稱中有變化性，在變化中又具有統一性，無論是莊嚴的哥德式主義亦或是現代的極簡主義，都是由幾何圖形架構而成，是一種生動絢麗的設計概念。

44

43　科學家發送至外星的訊息圖案
44　畢費·貝爾那的畫作主題為花

習題：4-1
花型：古典三角型

提要：

1. 基礎練習從正三角型、等腰三角型開始，進階則變化爲不等邊三角型、直角三角型、斜三角型等應用設計。

2. 作品的寬：高＝ 5：2

3. 基本型使用相同花材作爲主架構花材，變化形則可採用三種不同花材配置在三個頂點。

4. 屬於單面的表現，後方海綿需用葉材遮掩完成。

5. ② ③號主花剪相同長度，頂點花 ① 長度略短於 ② ③ 。

6. ① ② ③ ④ 四支主軸互相垂直構成三角形，其餘主枝都必須在範圍內避免影響輪廓。

7. 焦點花 ⑤ 在頂點花與 ④ 之間，形成一弧線。

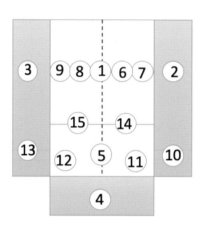

（插口位置圖）

8. 底部 ② ③ ④ 連成一弧線，不宜過凸出而
 導致形體不均衡。

9. 中墨線的左右二邊須均等，爲力求作品的
 比重均衡，需先挑選大小面積相近的花材
 並配置在同一水平線上。

10. 塡補空間的花材需注意必須插在輪廓範圍
 內，若有長度不足的塡補花材導致空間凹
 陷，此時可再剪取長度與主花同高的花材
 插入，凹陷的空間卽可被恢復。

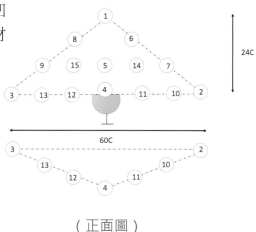

（正面圖）

海綿配置：1/3 塊橫放，需高出花器口。

花器：冠軍杯等低矮花器

作業

花型：		日期：

<table>
<tr><td rowspan="10">花材</td><td>1.</td><td colspan="4" style="text-align:center">重 點 筆 記</td></tr>
<tr><td>2.</td><td>造型法</td><td>配列法</td><td>焦點</td><td>配置</td></tr>
<tr><td>3.</td><td rowspan="2">自然性</td><td rowspan="2">對稱</td><td>一焦點</td><td>放射狀</td></tr>
<tr><td rowspan="2">4.</td><td>複數焦點</td><td>交叉</td></tr>
<tr><td>一生長點</td><td>平行</td></tr>
<tr><td>5.</td><td rowspan="3">裝飾性</td><td rowspan="3">非對稱</td><td>複數生長點</td><td>纏捲</td></tr>
<tr><td>6.</td><td rowspan="2">無焦點</td><td rowspan="2">無定形</td></tr>
<tr><td>7.</td></tr>
<tr><td>8.</td><td></td><td></td><td></td><td></td></tr>
<tr><td>9.</td><td></td><td></td><td></td><td></td></tr>
<tr><td>10.</td><td></td><td></td><td></td><td></td></tr>
</table>

圖示

習題： *4-2*
花型：現代三角型

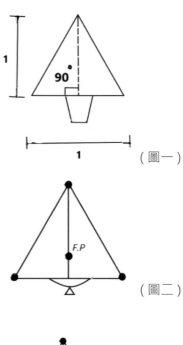

（圖一）

提要：

1. 基礎練習從正三角型、等腰三角型開始，進階則變化為不等邊三角型、直角三角型、斜三角型等應用設計。

2. 基本型的三個頂點使用相同花材，變化型則變換為三種不同花材。

3. 現代型與古典型最大差異在選用中低主張度花材，營造出焦點區，修飾成輕巧平衡的作品。

4. 各主軸間相互形成 90 度角，作品呈 180 度展開。

5. 作品不含花器之高：寬 = 1：1 ，如圖一。

6. 呈現面的表現，有豪放大方之感，屬複合構成。

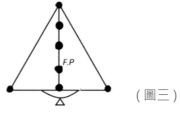

（圖二）

（圖三）

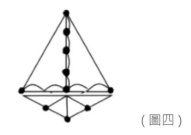

（圖四）

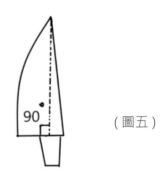

（圖五）

7. 空間太弱的區塊須用小花及葉材加以處理，宜用靜態葉材修飾。

8. 填補空間時，可使用跳耀型花材使作品活潑避免呈現呆板。

9. 三頂點位置確認後，插入焦點花（圖二），其餘花材依序置入不超過三角形架構，份量著重在焦點區範圍。

10. 中墨線（圖三）可混搭花材，避免線條太過剛硬。

11. 花型底部呈弧線連接，如圖四。從側面看（圖五）也呈弧線連接，垂直的頂點需稍微向後傾斜至花器口，使整體作品不致往前傾。

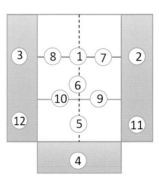

（插口位置）

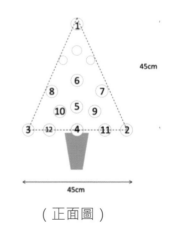

（正面圖）

海綿配置：1/3 塊橫放，需高出花器口

花器：低矮花器

作業

花型：		日期：

花材

1.
2.
3.
4.
5.
6.
7.
8.
9.
10.

圖示

重 點 筆 記

造型法	配列法	焦點	配置
自然性	對稱	一焦點	放射狀
		複數焦點	交叉
裝飾性	非對稱	一生長點	平行
		複數生長點	纏捲
		無焦點	無定形

習題：*4-3*
花型：水平型

提要：

1. 具有相同半徑的兩個圓交疊，這二個圓互通過彼此圓心的圓的交集區，如圖所示的色塊，爲對稱的花型。

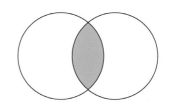

2. 以中心點出發左右等長，水平線 ① ② 的距離等於 ① ③ 的距離，垂直線 ① ④ 的距離等於 ① ⑤ 的距離，外圍四根主軸連線成一個菱形。

3. 鳥瞰作品的垂直線與水平線，水平線長度爲垂直線長度的二倍以上。

4. 從作品側面平視，最高點在中心點 ① 往二側順下，由花器口劃出的水平線爲終點。

5. 主花的輪廓朵數可從基本 11 支增量到 19 支，在架構範圍內插立但不宜過多，避免作品內部空間迫隘而缺乏呼吸感。

6. 作品大小隨著佈置的場所環境而有所調整，基本比例原則爲作品的長：寬＝ 3：1。

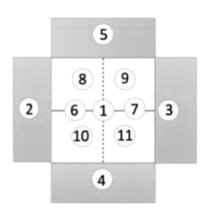

（插口位置）

7. 中心點 ① 的高度設定約 15 公分，水平線
 左右二側各 30 公分，垂直線各 12 公分，
 五支主支連線構成立體四邊形。

8. ① ② 與 ① ③ 的中間，對稱方式各插入 ⑥
 與 ⑦。

9. 以中心點出發呈放射狀配置，在輪廓範圍
 內加入 ⑧ ⑨ ⑩ ⑪，讓整體架構更趨於完
 整。

10. 接著補上葉材讓空間被填滿，最後飾以小
 花點綴完成。

11. 變化形可使用不同植物種類配置，並改變
 主花的位置增添趣味，也可使用多種葉材
 讓作品呈現流動感。

12. 配合主題活動而裝飾環境時，可加入其他
 素材如蠟燭或水果等搭配。

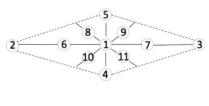

（平面圖）

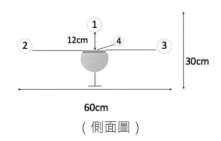

（側面圖）

海綿配置：1/3 塊橫放，需高出花器口
花器：低矮花器

花型：		日期：

花材

1.	重 點 筆 記			
2.	造型法	配列法	焦點	配置
3.	自然性	對稱	一焦點	放射狀
			複數焦點	交叉
4.	裝飾性	非對稱	一生長點	平行
5.			複數生長點	纏捲
6.			無焦點	無定形
7.				
8.				
9.				
10.				

圖示

習題：*4-4*
花型：四角型

提要：

1. 基本型是正方形，變化則可做成長方形或梯形設計。

2. 此形為一種框架明確清晰，豪放大方的面的表現。

3. 可單一顏色或多種材料配置皆適宜。

4. 主支 ① ② ③ ④ ⑤ 的高度須為等高的插立，架構呈一水平線齊高。

5. ⑥ ⑦ ⑧ ⑨ 可配置不同花材避免過於單調，而中下段則須銜接上同樣花材種類以免出現斷層。

6. 此型為對稱花型，因此中墨線的左右二邊份量需注意得要均衡。

（插口位置圖）

7. ④ ⑧ 連線與 ⑤ ⑨ 連線呈直線,並與中墨線平行。

8. ⑦ 的長度不宜過長,否則容易導致下段過於突出,與上段比重產生不協調。

9. 填補空間的葉材可配置一至二種增加色彩漸層,點綴的小花選擇律動感較佳的花材增添整體作品活潑性。

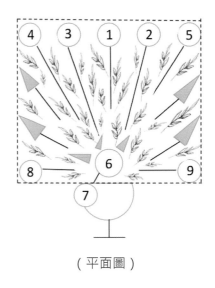

(平面圖)

海綿配置:1/3 塊高出花器口

花器:高低花器皆可

作業

花型：		日期：

花材

1.
2.
3.
4.
5.
6.
7.
8.
9.
10.

圖示

重 點 筆 記

造型法	配列法	焦點	配置
自然性	對稱	一焦點	放射狀
		複數焦點	交叉
		一生長點	平行
裝飾性	非對稱	複數生長點	纏捲
		無焦點	無定形

Gemetry 2D shapes & 3D shapes

Equilateral triangle	Square	Regular Pentagon
Isosceles triangle	Rectangle	Regular Hexagon
Kite	Rhombus	Parallelogram
Cube	Cuboid	Parallelepiped
Pyramid	Frustrum of a pyramid	Cylinder
Sphere	Cone	Segment of a sphere

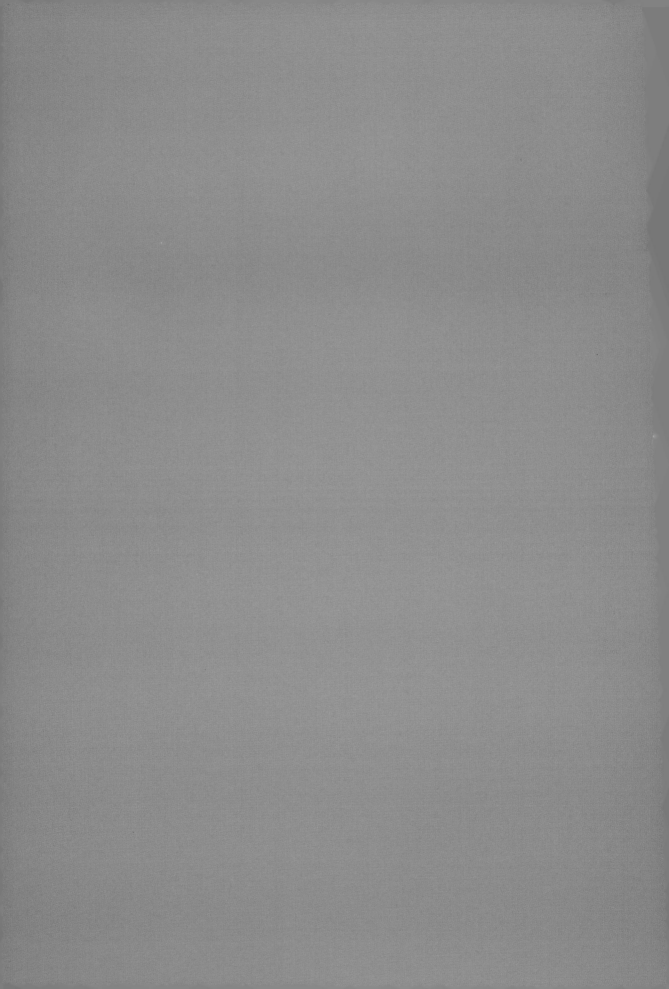

5

主題五　對稱與不對稱

對稱的定義是一個圖形能被一條直線翻折成二個圖形，二個圖形重合後，都能垂直平分任一對應點的連線段，這條直線稱為對稱軸，分割成二個相對勻稱如鏡射般的形體，產生兩面相對而調和的形態，正方形、菱形、等腰三角形等都是典型的軸對稱圖形。對稱（Symmetry）一詞從希臘文 Symmetros 演變而來，具有相稱 (Commensurable) 之意，也含有比例均稱、調和的意味。德文中對稱（Symmetrie）是具有均等一致 (Ebenmass) 的意思，蘊含中庸的意味。朝倉直巳指出「對稱由 Syn（一起）及 metron（測量）結合而成，意即從某一位置從事測量，在同一位置上有相同之形，對稱即指此種關係」。

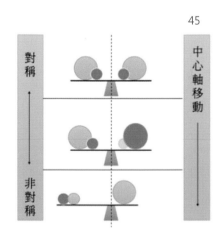

45

45　對稱平衡與非對稱平衡──非對稱平衡的中心軸必須移動，才能達到平衡感

　　對稱是人類最早採用的一種形式美，可從古希臘哲學及數學家畢達哥拉斯的研究中發現。平衡穩定在視覺上不會產生太大衝擊性，具有很高的美學價值，圓形、橢圓、三角形、正方形、菱形、雙曲線、拋物線等都具有對稱法，在前面習題中介紹過的倒 T 型也是標準的對稱花型。古代詩人曾寫下：「凡草木花五出，獨雪花六出」，意即草類及木類開出的花大多是五個花瓣，唯獨雪花是六個花瓣這樣的意境，現今用科學方法驗證，冰晶正是六邊形，因為當水分子結冰時會受到氫鍵吸引，結構會成為正六邊形，這說明著人類自古就有喜愛穩定平衡的心態及由對稱概念產生的基本美學。到十八世紀，人們開始由鑽石結晶的結構，瞭解到對稱的技術與

46

47

46　高分辨率拍攝的雪花
47　對稱圖形

解說

方法。

實驗對幾何圖形喜好調查發現，受測者普遍對於對稱圖形比起不對稱圖形的喜好程度較高，有設計或美術訓練背景的學生，對於完全對稱的圖形喜好程度低於非設計類學生，且偏好有變化的對稱圖形，結果證實大多數受測者所偏好的圖形皆具有對稱的特性。另有對以嬰兒為測試對象的實驗發現，嬰兒會對漂亮的面孔停留目光較久，這些幾乎是完全的對稱臉孔。而對不同年齡層對象測試結果發現，年齡越小對於對稱圖形的偏好度越高。英國美學家瓦倫汀 (1991) 介紹的美學實驗裡，讓受測者對不同的幾何圖形選擇偏好，其中三分之一的受測者認為勻稱是偏好的理由，結果發現最受歡迎的幾個幾何圖形皆是對稱圖形，最不受喜

48

軸對稱圖案	
點對稱圖案	
同時具備軸對稱及點對稱圖案	
不對稱圖案	
不對稱但具有對稱操作模式圖案	

48 對稱與不對稱分析比較圖

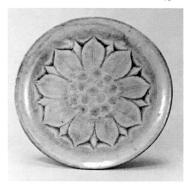

49

50

愛的圖形則是不規則形。

　　馬場雄二在美術設計點線面一書中寫道：「一般所講的對稱有左右對稱與輻射對稱兩種。在自然界，對稱現象很多，主要者多是左右對稱。不管其形態如何，若是構成對稱，就會令人產生一股秩序感」。對稱形成的調和感、平衡感及統一感，是一種型態上的結果，質量與空間形成的對稱性在人們的生活中不斷被看見，當靜態與動態需要被穩定時，統一在某種程度上就顯得更加重要。像這類的反覆圖像經由視覺傳回至大腦，視神經的神經模擬功能與組織能力，對於形態的創造有相當的影響，人類便能發揮創造力。由於人類的視覺神經及心理存在自動的統一、平衡作用，在人體自然的本能意識下，對稱便會

49 南朝《洪州窯青瓷盤》內的刻花蓮花紋
50 粉青釉浮雕獸面饕餮紋天球瓶

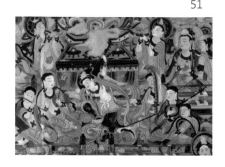

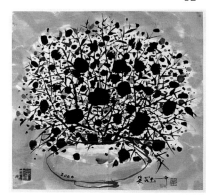

是最簡單的造形方法。

　　對稱的相反詞爲非對稱,意即無法找出一條直線,能夠垂直平分任一對應點的連線段,無法分割成二個如鏡射般的圖形。不對稱性的圖形成爲一種不規則的美學,相對於對稱性而言,更加具有衝突性效果,更能吸引人的目光,實驗結果亦證實隨著年齡層越高,對於對稱的偏好程度隨著降低。

　　在世界非物質文物遺產敦煌壁畫裡,可以看見許多對稱的圖形,仔細觀察可以發現只要在出現對稱的地方,就會出現不對稱來破壞原本的均衡,這是敦煌壁畫中對稱與不對稱的特徵。

　　自然與裝飾在名詞上顯然可以很清楚的界定。自然性的花型尊重草木原始的面貌,

51　文物遺產敦煌壁畫
52　吳冠中 抽象表現主義水墨畫

53

模仿大自然的景象，遵循植物既有的生長方式，灌注植物自身的生命力展現在作品上。這樣仿照植物出生時的生態、自然秩序、現象型態的手法也稱爲植生。植生式花型透露著大地的氣息，捨棄絕大部分個人主觀意識，回歸萬物在天地間與生俱來的機制，著重作品中植物的表現方式。想像在充滿陽光、空氣、水的要素下，植物在豐沃的土壤裡，經由光照循環雨露滋養，自由伸展的樣貌。

老子的道德經是諸子百家必讀的經典文學之一，短短五千字卻被譽爲東方哲學的代表作。人們原本對於藝術的鑑賞就相當主觀，爲了解決對美的執著，老子提出六種自然態的論點，是爲有無相生、難易相成、長短相較、高下相傾、音聲相和、前後相隨。

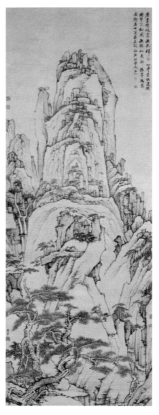

53 清 弘仁 代表作之一《黃山天都峰圖》，大小幾何圖形在畫作裡構成對稱中帶有些不對稱的美

54

55

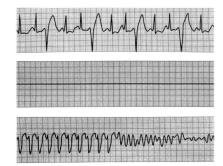

56

　　由這六大自然態的哲學概念應用到花藝來說，有與無因為相對而產生空間，空間的配置如同架構的設計，是決定一個作品的大小規模，也決定擺放的場所是否合宜。難與易因為相對而形成焦點，每一份作品幾乎都會至少存有一個焦點，那是聚集觀眾注意的部位，是吸引人們的目光停留在作品上的亮點。長與短因為相對而體現疏密，疏密就如同節奏，連續性的形狀像快節奏般，易出現緊張感與力道，不連續性的形狀像慢節奏般，釋放出緩慢地呼吸感與放鬆。高與下因為相對而存在錯落，上段與下段的區別性產生錯落有致的美，也道盡自然界中並不存在絕對相同如複製般的生命體。音與聲因為相對而和諧共鳴，作品產出的最終效益即為獲得觀賞者的讚賞與共鳴，作者與觀

54 古典型配置的節奏模型
55 設計後配置的節奏模型
56 人體心電圖

賞著經由作品而達到和諧便是對美的想法產
生了交集。前與後因為相對而延續層次，遠
與近的概念在人類的視覺感受是從看見事物
開始，我們可以很清楚的透過接觸來判斷物
體的遠近距離，甚至被屏蔽或半掩的狀態。

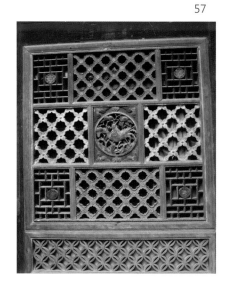

　裝飾性的花型有著作者本身的製作意圖，
訂立下一個主題，裝飾的用意是使作品符合
主題性，這也在同時間可能性的違反大自然
生態。隨著製作目的的不同，裝飾性花型應
運而生，比如在節日慶賀，一年之中重要的
活動、各類型的生活模式乃至於宗教等，裝
飾性的花型必須符合需求。從最基本的婚喪
喜慶民俗風情類別，走到人文精神藝術類別，
或者更高一層的創作類別，裝飾性的花型在
花藝設計中獨佔鰲頭。裝飾性花型亦屬於意

57　裝飾藝術應用的對稱性窗櫺

匠型手法，意匠指的是別出心裁的精彩構思，
與完成定型化作品的工匠差異甚大，不隨波逐
流而有創新，比如色彩對比性強烈製造衝突
美，又或許採用多邊不對等呈現不規則的美，
裝飾性的作品能夠給人在視覺感受上體驗不同
的驚奇。

58

58　以復興傳統文化理念為主的日系品牌 Sou
　　Soo，其設計導入新思維與現代化，上圖為
　　紋樣小巷，下圖為紋樣和煦

習題：5-1
花型：千朵花

提要：

1. 千朵花的花型有如玉米狀，外觀呈現立體弧形，屬半開放式花型。

2. 採用十字插法取得四面平衡，作品呈 360 度觀賞角度。

3. 避免外型輪廓插成圓錐型。

4. 作品上段與下段比重及花量需均衡。

5. 頂點花長度為花器的三倍高，作品高：寬＝ 8：5

6. 底部支軸的長度如（圖一）所示，花材到海綿為止的距離小於花器直徑。

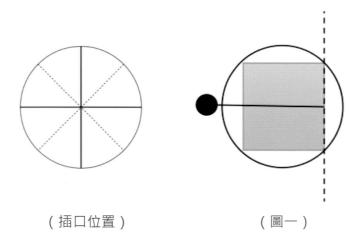

（插口位置）　　　　　　　（圖一）

7. 花材須混搭插入，適合選取中低主張度
花材，注意花材色調的和諧。

8. 插作時請先將花材分歸，注意份量配置
均衡，避免單一種花材聚集在部分區塊
範圍。

9. 此型為許多小花有如千朵般建構成的型
態，插作時須調整花面表情，讓作品顯
得風情萬種為佳。

10. 架構完成後，可在底部插上葉材修飾，
一方面遮住海綿另一方面穩定作品。

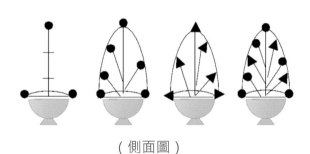

（側面圖）

海綿配置：1/3 塊高於花器
花器：冠軍杯等低矮花器

作業

花型：		日期：

花材		重 點 筆 記			
	1.	造型法	配列法	焦點	配置
	2.	自然性	對稱	一焦點	放射狀
				複數焦點	交叉
	3.			一生長點	平行
	4.	裝飾性	非對稱	複數生長點	纏捲
				無焦點	無定形
	5.				
	6.				
	7.				
	8.				
	9.				
	10.				

圖示

習題：*5-2*
花型：圓錐型

提要：

1. 圓錐型為 360 度觀賞花型，對稱配列呈放射狀。

2. 基本型採用同種同色花材，變化型可排列成螺旋狀，加上顏色區分會更富趣味性。

3. 作品高：寬＝ 8：3

4. 頂部尖狀需明顯，避免下段過於擁擠導致比例不均衡。

5. 適合節日或派對裝飾環境。

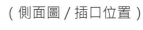

（側面圖 / 插口位置）

6. 頂點花選擇已開花的花材,略比底部的六朵小一些,底部選擇最大花面來表現爲佳。

7. 頂點花與底部之間,置入三層結構,構築成圓錐輪廓,配置主花朵數依序爲 1、3、3、6、6 共 19 朵。

8. 若主花選擇高主張度花材時,可配置中主張度花材混搭成爲主體架構。

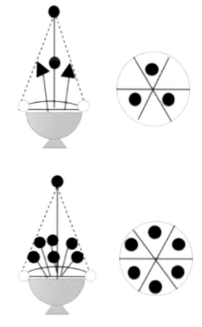

(側面圖 / 插口位置)

海綿配置:1/3 塊高出花器口

花器:低矮花器

作業

花型：		日期：

花材

1.	重點筆記
2.	
3.	
4.	
5.	
6.	
7.	
8.	
9.	
10.	

造型法	配列法	焦點	配置
自然性	對稱	一焦點	放射狀
		複數焦點	交叉
裝飾性	非對稱	一生長點	平行
		複數生長點	纏捲
		無焦點	無定形

圖示

習題：*5-3*
花型：三角錐

提要：

1. 如羅馬柱的縮小版，也稱金字塔型。

2. 花器需選擇有足夠的高度，海綿高出花器三指高。

3. 頂點花 ① 為花器的二倍，上半段猶如 A 字形。

4. 底部三個錐點 ④ ⑤ ⑥ 長度為頂點花的一半，基本型為平插，變化型的下垂角度不超過 120 度。

5. ④ ⑤ ⑥ 三支斜插，連線過程中各再加入一支短枝花材 ⑦ ⑧ ⑨ 連成弧形月眉

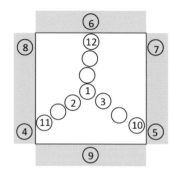

（插口位置）

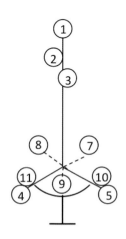

狀，注意錐與錐中要成平面，不可凸出
錐。

6. ① ② ③ 到 ④ ⑤ ⑥ 的連線插成縮腰式。

7. 中心軸需增加些份量，補上小花點綴。

8. 中心軸的花材挑選不宜使用易垂頭的花
材，或著具彎曲度種類，須有向上伸展
的氣息為佳，底部三角錐的花材則選擇
可彎曲的花材較為適合。

（主軸架構圖）

海綿配置：1/3 塊高於花器

花器：高花器

花型：		日期：

| 花材 | | 重點筆記 |

	1.
	2.
	3.
	4.
	5.
	6.
	7.
	8.
	9.
	10.

造型法	配列法	焦點	配置
自然性	對稱	一焦點	放射狀
		複數焦點	交叉
		一生長點	平行
裝飾性	非對稱	複數生長點	纏捲
		無焦點	無定形

圖示

習題：5-4
花型：非對稱平行

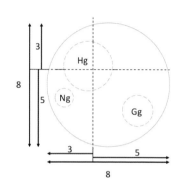

提要：

1. 所謂平行指的是不交叉，因此花材在作品中幾乎沒有交會點。

2. 歷史上的例子如希臘的軍艦旗，被使用於海軍，商船，領事館和公民，旗幟上的圖案即為非對稱平行線，外國旗幟如美國國旗中的條紋也許受到希臘國旗的影響。

3. 強調每種花材的垂直線，不論傾斜亦或是水平都必須互相平衡且並立。

4. 非對稱的概念強調相同花材集中，但仍須保持空間感與平行感。

5. 花器為平衡的基準點，左右二邊的份量一致為對稱，側重其一邊則為非對稱。

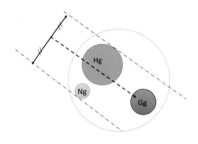

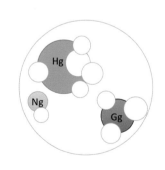

(Hg)　Haupt Gruppe

(Gg)　Gegen Gruppe

(Ng)　Neben Gruppe

6. 在非對稱的配列法中，還可分爲自然植生
 型與非自然意匠型。

7. 此型爲複數生長點，若爲群組配置則需注
 意比率。

8. 底部的鋪面可應用葉子、石頭與花卉組合
 來產生變化。

9. 作品的上段與下段色彩配置需有連續美。

10. 花器可使用長方形呈視窗狀，也可使用圓
 形呈環狀，海綿需低於花器。

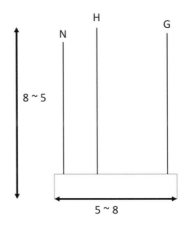

海綿配置：1 塊低於花器口
花器：窄長方形盒或圓盤

作業

花型：		日期：

花材	1.	重點筆記			
	2.	造型法	配列法	焦點	配置
		自然性	對稱	一焦點	放射狀
	3.			複數焦點	交叉
				一生長點	平行
	4.	裝飾性	非對稱	複數生長點	纏捲
				無焦點	無定形
	5.				
	6.				
	7.				
	8.				
	9.				
	10.				
圖示					

習題：*5-5*
花型：對稱平行

提要：

1. 所謂平行指的是不交叉，因此花材在作品中沒有交會點。

2. 強調每種花材的垂直線，不論傾斜亦或是水平都必須互相平衡且並立。

3. 對稱即像鏡子般反映出相同景象，中墨線的二側必須相同。

4. 基本型為直線插作，應用則變化為斜線或弧線。

5. 海綿需低於花器並做出鋪面才算完成。

6. 若作為花展或活動裝飾時，可採取二個重複作品前後擺放。

海綿配置：1 塊海綿低於花器
花器：長方盒花器

花型：		日期：

花材			重點筆記			
	1.					
	2.		造型法	配列法	焦點	配置
	3.		自然性	對稱	一焦點	放射狀
					複數焦點	交叉
	4.		裝飾性	非對稱	一生長點	平行
	5.				複數生長點	纏捲
	6.				無焦點	無定形
	7.					
	8.					
	9.					
	10.					
圖示						

6

主題六　花束與胸花

西方的婚禮文化習慣使用手捧花與胸花，這是因為古代的西方人認為，充滿濃郁氣味的香氣植物能驅魔，藉此保護婚禮上的眾人，避免遭受厄運與疾病侵害，且相傳若有未婚期待姻緣的女子，在接到新娘拋出的捧花便能找到幸福。

花束最早是從使用草或麥的材料綑綁開始，綁成一束的架構再配上新鮮嬌豔的花朵。為了使花束能直立站穩，材料的配置就顯得相當重要，花束的用意在於致贈，因此必須將手握處修飾到整齊美觀。

花束的做法大致可歸分為平行 (Parallel) 式花束以及螺旋 (Spiral) 式花束，平行式的花束是將花材整理好後，將其莖部一支一支的依序排列，有秩序的貼合成一束，向上展開的花朵是設計的焦點，底部呈圓柱型表現植物的莖部之美。

　　螺旋狀排列方式存於天地萬物中且與生俱來的，人類可以看到最大的螺旋狀排列是螺旋星系，目前宇宙中的星系大約有 60% 是螺旋星系。自然界中最小的螺旋狀排列物是去氧核醣核酸 (DNA)，存在人體細胞中的一種大分子，掌管生命体的機能與運作，雙股螺旋式結構成爲生命起源不可或缺的主要物質。螺旋式結構在自然界中形成一種美的架構，而螺旋式花束是讓植物的莖部，透過手技呈現螺旋狀排列，在同一個方向旋轉具有統一感，也擁有著秩序美。

　　花束的設計也可以成爲置花，利用花束的造型插作於花器內，整體架構像花束般的，以垂直方式或水平方式呈現，在空間較小的地方展示。

　　捧花的形式是將花材插在附有海綿的手把式花器上，由於是插作方式，因此會較有

59 經典的螺旋星系──波德星系，為天文學家
　　熱衷觀察星系之一

變化，比如瀑布型捧花、不對稱型捧花等。

　　胸花一般都在喜慶場合出現，以配戴方式
增顯焦點，比如活動中的重要賓客。通常賓客
參加喜慶活動時會穿著質料較為高級的服飾，
譬如男士的西裝或女士的禮服，如此一來胸花
便不適合重量過重，以免服飾因胸花的重量而
變形。

　　胸花的基本型態有圓型、三角型及月眉
型，除了焦點主花之外，還會配置些許低主張
度花材及葉材裝飾。常見使用的主花有石斛
蘭、桔梗、玫瑰等，搭配滿天星及常春藤，也
可使用異材質配置，利用鐵絲及膠帶固定，須
使整體作品輕盈細緻。

　　固定胸花的方式可選擇別針、珠針或磁
鐵，但不論採用何種形式，整朵胸花不能露出
鐵絲或尖刺端，避免傷及賓客為首要。

習題：*6-1*
花型：花束

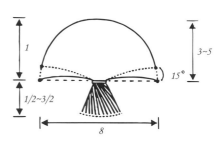

提要：

1. 花束的型態有圓形、不對稱、鬆散、水平、圓錐、裝飾性等多種不同變化，基本不變的是莖部的統一，呈同一方向的平行或放射。

2. 作品的寬：高（不含莖部）＝ 8：3 ～ 5。

3. 花材先整理去除枝葉，莖部長度為上段花部分的 1/2 ～ 2/3。

4. 植物素材平均分配，花與葉需鄰近配置，有花就要有葉，基本型為一花配一葉的順序，以一個綁點為中心，螺旋狀依序排列抓成花束。

5. 底部需使用靜態葉片，呈現水平或稍上升 15 度。

6. 綁點位置不可滑動，用麻繩綁牢但不宜過緊，以免傷及花材。

7. 綁點位置以下為乾淨的莖部，需清除多餘的枝葉，並逆向斜剪適當長度，且呈螺旋狀可站立為標準。

8. 植物素材適合選擇做成圓形或幾何學輪廓的材料，挑選主張度不強烈的中低主張度花材為宜，配色要力求調和，避免視覺上過於尖銳突兀。

花型：		日期：

花材	1.	重 點 筆 記			
	2.	造型法	配列法	焦點	配置
	3.	自然性	對稱	一焦點	放射狀
				複數焦點	交叉
	4.			一生長點	平行
	5.	裝飾性	非對稱	複數生長點	纏捲
	6.			無焦點	無定形
	7.				
	8.				
	9.				
	10.				
圖示					

習題：6-2
花型：單朵胸花

提要：

1. 主花使用一朵配置葉子及小花點綴，整體架構爲圓形。

2. 胸花通常爲標誌貴賓等重要人士配戴用，因此作品必須輕盈大方且不傷及衣料爲佳。

3. 主花高度不超過 5 公分，花腳留 1 公分斜剪，視主花份量及柔軟度決定鐵絲 **#24** 使用一支或二支的十字型固定法（如圖一）。

4. 陪襯葉子需做美背，葉子剪三大片三小片綁上鐵絲（圖二），稍微重疊成二層，側面看呈現多層，整朵胸花不宜露出鐵絲。

5. 小花剪 5-10 公分架上 **#28** 鐵絲，分別配置在葉與葉之間。

6. 組合後的花腳剪齊約 5 公分，從主花中心點至花腳約 9 公分，結緞帶纏上膠帶完成。

7. 胸花完成後需檢視是否可平放穩固不搖晃。

（圖一）

（圖二）

花型：		日期：

花材	1.	重 點 筆 記			
	2.	造型法	配列法	焦點	配置
	3.	自然性	對稱	一焦點	放射狀
				複數焦點	交叉
	4.			一生長點	平行
	5.	裝飾性	非對稱	複數生長點	纏捲
	6.			無焦點	無定形
	7.				
	8.				
	9.				
	10.				
圖示					

習題： *6-3*
花型：胸花

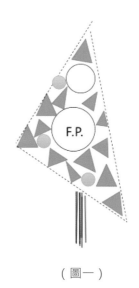

（圖一）

提要：

1. 主花使用二朵配置葉子及小花點綴，整體架構為三角形，如圖一。

2. 焦點花彎折 90 度處為綁點，次主花需小於主花面積。

3. 胸花通常為標誌貴賓等重要人士配戴用，因此作品必須輕盈大方且不傷及衣料為佳。

4. 主花高度不超過 5 公分，花腳留 1 公分斜剪，次主花配置高於主花位置。

5. 使用二種葉材襯托主花，側面看呈現多層，整朵胸花不露出鐵絲。

6. 小花剪 5-10 公分架上 #28 鐵絲，分別配置在葉與葉之間。

7. 胸花完成後需檢視是否可平放穩固不搖晃。

作業

花型：		日期：

<table>
<tr><td rowspan="11">花材</td><td>1.</td><td colspan="4" style="text-align:center">重點筆記</td></tr>
<tr><td>2.</td><td>造型法</td><td>配列法</td><td>焦點</td><td>配置</td></tr>
<tr><td>3.</td><td rowspan="2">自然性</td><td rowspan="2">對稱</td><td>一焦點</td><td>放射狀</td></tr>
<tr><td>複數焦點</td><td>交叉</td></tr>
<tr><td>4.</td><td rowspan="3">裝飾性</td><td rowspan="3">非對稱</td><td>一生長點</td><td>平行</td></tr>
<tr><td>5.</td><td>複數生長點</td><td>纏捲</td></tr>
<tr><td>6.</td><td>無焦點</td><td>無定形</td></tr>
<tr><td>7.</td><td colspan="4"></td></tr>
<tr><td>8.</td><td colspan="4"></td></tr>
<tr><td>9.</td><td colspan="4"></td></tr>
<tr><td>10.</td><td colspan="4"></td></tr>
</table>

圖示

基本花型架構
構成型態

垂直方向的平行

交叉

放射

植生

一個生長點

纏繞

水平方向的平行

流水狀

對稱

一個焦點

資材介紹與製作

木 T 架

先 裁 切 長 120 公 分 與 25 公 分木板組合成 倒 T 形

火烤成色讓木頭紋 路明顯

馬賽克磚裝飾 1 寸 PVC 管，填 縫防水完成後 鎖上木板

套上麥克風 成花架使用

另一面固定塔型海綿插 座，置放 1/3 塊海綿插 成壁飾

框架

裁切 65 及 40 公分木條 及 10 公分梯形

梯形角木釘在底座

木條釘ㄇ字型或四邊形

火烤後用砂紙磨邊

掛上壁掛海綿

壁掛海綿用束帶固定在框架，也可 自訂海綿大小使用雞網包裹綁上

需注意海綿水分的保持

自然枝 製作

將木塊用電鑽打 5 公分深的洞

裹以塑鋼土固定 木枝

使用土伏藤編成 鳥巢或瓊麻絲纏 繞內置海綿

海綿可用雞網包裹置入，或使 用試管插入雞網造型

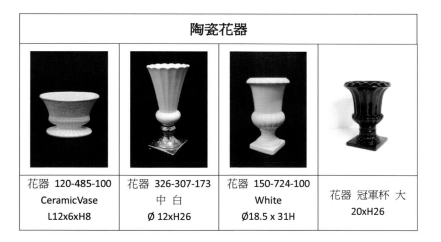

塑料花器				
梯形盒 綠 17.5 x 13.5 x 4.5H	船型花器 黑色 45x11x8H	大長方盤 37 x 20 x 7H	窄長方-白色 47x8.5xH7cm	中圓盤(薄) Ø28 x 5.5H
圓型花器 Ø11 x 12H	日本資格檢定試驗花器 口直徑 15 高 15.5 底直徑 7.5	寬口花桶 19x10xH21	子彈型圓筒 (黑) Ø14.7 x 24H	16 吋冷藏桶 Ø12.25" x16.25H
高腳果盤 白 Ø8.5xH10cm	中杯 白 Ø14 x 14H	組合錐方形 2 入 口徑 10.5x10.5 H39	小四節(白) 上 Ø12 下 Ø15 H57	三節組合 白色

陶瓷花器			
花器 120-485-100 CeramicVase L12x6xH8	花器 326-307-173 中 白 Ø 12xH26	花器 150-724-100 White Ø18.5 x 31H	花器 冠軍杯 大 20xH26

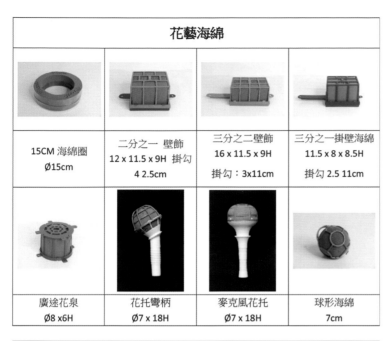

花藝海綿

15CM 海綿圈 Ø15cm	二分之一 壁飾 12 x 11.5 x 9H 掛勾 4 2.5cm	三分之二壁飾 16 x 11.5 x 9H 掛勾：3x11cm	三分之一掛壁海綿 11.5 x 8 x 8.5H 掛勾 2.5 11cm
廣途花泉 Ø8 x6H	花托彎柄 Ø7 x 18H	麥克風花托 Ø7 x 18H	球形海綿 7cm

花藝材料

3mm 麻繩 約 650g(含軸心) 約 660y	環保帶 (咖啡) 100YDS	花用冷膠(支)鮮花 永生花 皮革 塑膠	亮葉劑 750ml
塔型海綿插座	劍山(銅丸 2) 9cm	雞網	花藝膠帶

建南行花藝資材有限公司

資材行
電話 (04)23212235
傳眞 (04)23277440
電子郵件 service@floralart.tw
官方 Line @nkf6840v
地址 台中市西區中美街 460 號

造花店
電話 (04)23268960
地址 台中市西區明義街 46 號

正常營業時間：
週一 , 二 , 四 , 五 , 六 9:00 - 18:00
週三 9:00 - 17:00 (週日公休)

購物網站 http://floralart.tw/shop/
Instagram https://instagram.com/c.n.h_floralart?igshid=6ss8gc1zekgs

官方網站 http://floralart.tw/

花藝工具

海綿專用切刀	斜口鉗	台灣剪	源造 生花剪

參考文獻 References

1. 威廉・荷加斯 (英): 美 的 分 析 . 1986.
2. 傅銘傳、林品章: " 幾何圖形對稱性之喜好調查 "; 設計學報 (Journal of Design) 7.2 (2009).
3. 傅銘傳、林品章: " 平面造形中對稱圖案構成之研究 "; 設計學報 (Journal of Design), 2009, 6.2.
4. 李政道: " 對稱與不對稱 "; 清華大學出版社有限公司 , 2000.
5. 精神科學 http://thespiritscience.net/

圖片來源 Source

1-5
https://articulossaberyocio.blogspot.com/2012/12/ramses-ii.html
Chinese pictures : notes on photographs made in China /Bird, Isabella L. (Isabella. Lucy), 1831-1904
生命之花 by Lucy Pringle
https://www.bibliotecapleyades.net/geometria_sagrada/esp_geometria_sagrada_6.htm

8-9 125 故宮文物月刊 第 388 期

10
Hofman, F., & Frock, C. L. (2015). Unexpected art: Serendipitous installations, site-specific works, and surprising interventions. Chronicle Books.

11
日光市觀光協會 https://www.japan.travel/experiences-in-japan/hk/3287/

12
04hqfnyfkb9.duckdn... backyard landscaping Backyard Landscaping Discover 15 Truly Astounding Places To Visit In Japan – Tr

17
Venecia , Italia uploaded by @Luna_mi_Ang.. Going to the sunset ~ | vintage, wallpaper y sunset

18-19
法 蘭 克・史 帖 拉 (Frank Stella,1936-) , http://www.carbodydesign.com/
Barnett Newman: "Onement I," 1948.MOMA, N.Y. 二十世紀的偉大藝術家 ,1999

21-22 國家地理雜誌 Science Global News

23-24
Beddall, T. G. (1975). Gaudí and the Catalan Gothic. The Journal of the Society of. Architectural Historians, 48-59.
Esbert, R. M., Grossi, C., Ordaz, J., & Alonso, F. J. (1991). La conservación de la Piedra. de la Casa Milá ('La Pedrera'de Gaudí, Barcelona): Pruebas preliminares. Boletín Geológico y Minero, 102, 103.

25-26
https://www.natgeomedia.com/book-news/content-9568.html
U.S. Capitol Grounds - Architect of the Capitol

30 台灣英文新聞 https://www.taiwannews.com.tw/ch/index

32 https://mts.jk51.com/

33 https://flipermag.com/

37 https://tugbaturan.com/

38-57
http://www.ideabooom.com/
https://www.wikiart.org/zh
https://xtech.nikkei.com/
https://www.shoppingdesign.com.tw
http://www.nipic.com/
成人內外科護理（上）華杏出版社